圖片香港郵票

圖片香港郵票

鄭寶鴻編著

責任編輯　李安
封面設計　陳曦成
協　　力　寧礎鋒　羅詠琳

系　　列　香港經典系列
書　　名　圖片香港郵票
編　　著　鄭寶鴻
出版發行　三聯書店（香港）有限公司
　　　　　香港北角英皇道 499 號北角工業大廈 20 樓
　　　　　Joint Publishing（H.K.）Co., Ltd.
　　　　　20/F., North Point Industrial Building,
　　　　　499 King's Road, North Point, Hong Kong
發　　行　香港聯合書刊物流有限公司
　　　　　香港新界大埔汀麗路 36 號 3 字樓
印　　刷　中華商務彩色印刷有限公司
　　　　　香港新界大埔汀麗路 36 號 14 字樓
版　　次　2012 年 8 月香港第一版第一次印刷
規　　格　大 32 開（140×200mm）152 面
國際書號　ISBN 978-962-04-3257-6
　　　　　©2012 Joint Publishing（H.K.）Co., Ltd.
　　　　　Published in Hong Kong

序

集郵是一種高尚的愛好，也是有意義的收藏。它可以引證歷史，反映時代盛衰及表現經濟強弱；也可以怡情養性，增資保值（雖然集郵者志不在此，但集郵確有增值的功能）。

香港郵票的發行已有百餘年歷史。從維多利亞女皇時代直至伊利沙伯女皇時代，跨越了一百五十年的五個英國皇朝（其中還包括了「三年零八個月」的日佔時期）。在這悠長的歲月中，香港郵票發行的種類及數目非常多，它們往往在另一側面紀錄了香港各時期的演變、發展和繁榮。

本書作者鄭寶鴻累積了多年經驗和資料，花了年餘時間的整理，以及無限的精神心血，編寫了這本香港紀錄性及掌故式的郵書，值得有興趣收集香港郵票者參考之用。

從風趣的描述到歷史的引證，使集郵者在獲得郵識外，也可回憶人生片段，時代變遷，從而產生會心的共鳴。

李松柏

李松柏先生，乃資深集郵家，集郵經驗凡六十年。為香港郵票錢幣商會會長和香港錢幣研究會創辦會員，以及香港中國郵學會永久會員。

前言

運送郵件的清代
「巡城馬」。

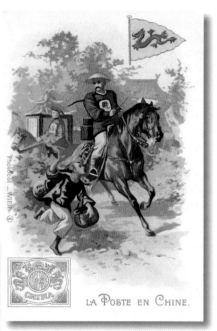

1840 年世界第一枚
郵票「黑便尼」
(PENNY BLACK)。

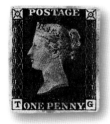

香港開埠初期的郵政及郵品

在郵票發明以前，郵件的傳送是靠車驛、馬驛及水驛的派遞方式。在中國，這種
傳遞方式起源很早，遠在戰國時期已有郵驛之設，方法是每若干里（各朝規定不
同）設驛站一所，由驛使負責傳遞。

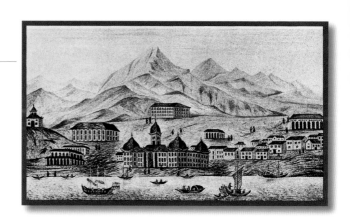

繪於 1845 年的香港景象。畫中右中部為香港第一間郵政總局，建於 1841 年。

1840 年，英國發明世界首枚郵票，從此，世界郵遞方式起了革命性的改變。由於貼郵票預付郵資的郵遞方式方便快捷，世界各地紛紛仿效。清政府於 1878 年發行了第一套郵票，而香港則於 1862 年發行第一套郵票。

最早述及香港的郵封始於 1835 年，迄至 1839 年為止，一共八封，皆由碇泊於香港的船隻寄出。1841 年 8 月，香港第二任英國駐華商務總監莊士頓致函印度總督，籲請支持在香港設立一郵政局，並聘一主任文員專司其事。於是香港第一間郵局於 1841 年 11 月 12 日開始啟用，地點位於聖約翰教堂附近之小山崗上。其後由於地方不敷應用，遂於 1846 年遷至皇后大道中與畢打街之新址（即今天之華人行）。

當時郵局可代寄郵件，寄信人可選擇由自己或收信人繳納郵費，再由郵局蓋以不同的郵戳以資證明。

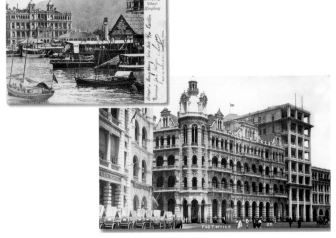

左圖：約1905年的干諾道中。左邊是1897年落成的香港會所，右邊是天星碼頭。碼頭頂的廣告牌，可見有關皇后大道中第二代郵政總局的說明。

右圖：二十年代位於今環球大廈位置的第三代郵政總局。

早期郵局沒有固定的收件和派件時間，局內秩序也十分混亂。寄信人將信件放在郵局的桌上，然後又去檢查由外地寄來的郵件，看看有沒有自己的份兒；閒雜人等也可隨意翻閱。為了糾正這種混亂，1843年郵局規定，寄信人不准進入郵局，外來信件則交予各區之商人，互相派遞、轉交，直至派清為止。

早期香港郵局每月約處理經港信件二萬多封，當時從香港寄往英國的標準郵費為一先令，信件約需三個月才抵達目的地。只是香港開埠初期，居港之中國人傳遞郵件之方式仍多依中國的郵驛派遞，而郵局的服務以外籍人士使用較多。《香港雜記》亦有提及此種現象，「他如驛務之設其始本為傳遞祖家文件至是特設衙門代商賈通傳信息利權為之一開」。

目錄

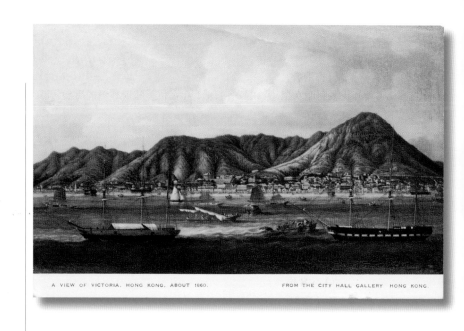

A VIEW OF VICTORIA. HONG KONG. ABOUT 1860.　　　　FROM THE CITY HALL GALLERY HONG KONG.

約 1860 年的香港風景。

1. 維多利亞女皇時期的通用郵票（一）

自 1862 年 12 月 8 日香港發行第一套郵票起至 1903 年 1 月發行愛德華七世第一套郵票止，均為維多利亞女皇（1837—1901 年在位）時期郵票通用期，前後歷時足足四十年，共發行了三套（八組）通用郵票。

香港發行第一套郵票，實與 1860 年香港郵政局的控制權從英國轉移至港府有關。1860 年 8 月，港督羅便臣爵士(SIR HERCULES ROBINSON) 曾就香港郵件的貼用郵票致函英國殖民地部，要求付運一千英鎊的英國郵票，其面值由一便士至五先令不等。惟殖民地部覆函，謂各英屬地皆使用當地自行發售的郵票（由英國倫敦的皇家代理處代製），故建議香港自行發售郵票以供使用。

港督羅便臣接納是項建議，並於 1861 年 3 月連同設計草圖致函英國殖民地部，要求代製 2 仙*（棕色）、8 仙（黃色）、12 仙（淺藍色）、18 仙（淡紫色）、24 仙（綠色）、48 仙（玫瑰紅色）和 96 仙（棕灰色）七種面額郵票。香港第一套郵票於是誕生。這批郵票的圖案規格皆仿效英國郵票，以維多利亞女皇肖像為圖案、無水印和有十四度齒孔。唯一不同的只是加上了「香港」及中文面值字樣。

當時，香港郵票除了可在香港郵政局購買外，也可在中國大陸和日本各通商口岸購買。這些通商口岸包括黃埔、廣州、澳門、汕頭、廈門、福州、上海、寧波、長崎及橫濱等。

*仙，當時稱先時，乃 CENTS 的音譯，1877 年起始用仙。現為求簡便，這裡一概稱仙。

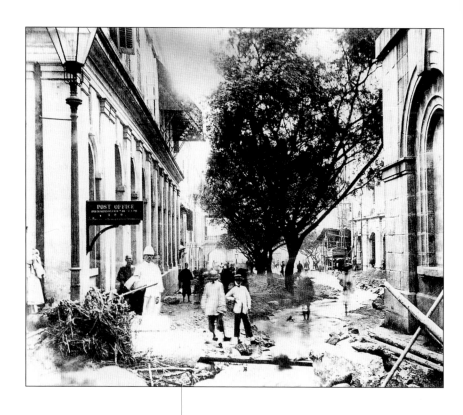

從中環雲咸街望向
畢打街。左邊是位
於皇后大道中與畢
打街之間的第二代
郵政局，在 1846 年
至 1911 年間使用。

1862 年發行的香港
第一套郵票草圖，其
後由英國德納羅公司
（THOMAS DE LA
RUE & CO. 即印製香
港鈔票的同一公司）
印製成郵票。

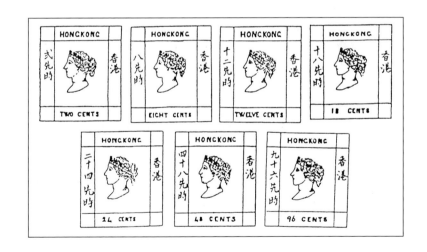

1862 年發行的香港第一套通用郵票，共有七種面額。它們分別用不同顏色以資識別，並附有中英文說明。「先時」，即 cents 的音譯。

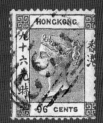

1882 年至 1883 年間鑄成大錯的 2 仙郵票。此枚郵票將原來的十四度齒孔誤打為十二度，回歸前數年在一次拍賣中曾創七十多萬港元之高價。

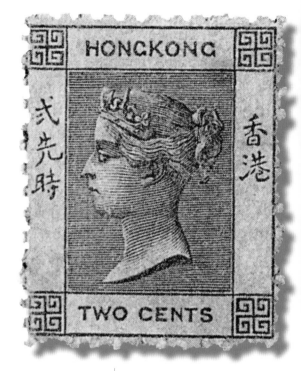

1863 年至 1880 年發行的第二套郵票上的水印，為皇冠與 CC。

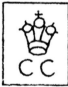

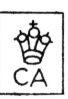

1882 年至 1902 年發行的第三套通用郵票，所有水印均改為皇冠與 CA。

2. 維多利亞女皇時期的通用郵票（二）

維多利亞女皇時期在港發行的第二、第三套郵票，分別是在 1863 年和 1882 年至 1883 年間開始發行的，它們最大的特點是加上了防止偽造的水印。前者的式樣是皇冠和大楷 CC（CROWN COLONIES，皇國屬土的縮寫），後者則改為皇冠加大楷 CA（CROWN AGENTS，皇家代理處的縮寫）。

第二套女皇通用郵票於 1863 年至 1880 年間發行。其間 1863 年新增了 4 仙、6 仙和 30 仙三種面額郵票。1876 年港元兌英鎊匯率發生變化，香港寄英國的半安士標準信郵費從 18 仙降至 16 仙，郵局遂於翌年新增了 16 仙面額郵票。1880 年萬國郵政聯盟會規定劃一收費，當時身為成員之一的香港寄郵聯其他會員的標準信一律 10 仙，寄海外香港代辦處則一律 5 仙。所以同年郵局再新增 5 仙和 10 仙面額郵票以應需求。

1882 年至 1902 年間，香港發行了第三套女皇通用郵票，主要的特點是水印的式樣與第二套不同。這二十年間也經歷了四次變化，包括 1882 年至 1883 年間，更改了 2 仙、5 仙和 10 仙郵票的顏色，以符合郵聯的標準，其中 10 仙郵票從淡紫色改為暗藍綠色的變化最大（1884 年 10 仙再改為綠色）。1891 年，10 仙郵票又從綠色改為紫色印在紅紙上，而 30 仙則印成淺黃綠色。1896 年再次發行灰色的 4 仙郵票。最後一次變化是在 1900 年至 1902 年間發行的一套六枚郵票（2 仙、4 仙、5 仙、10 仙、12 仙及 30 仙），除了 12 仙外，這套郵票的印色均與以往不同。

1863 年香港發行的
第二套通用郵票 A
組，新增的 4 仙、6
仙和 30 仙三種面額。

1877 年發行的第二
套通用郵票 B 組，新
增的 16 仙郵票。

丁香色的 18 仙和
橄欖色的 96 仙郵
票，是香港第二套
郵票中的罕品。前
者每枚市值約五萬
多港元。後者原為
棕灰色，曾在一段
很短的時間內印成
橄欖色，現時每枚
新票約值港幣九十
多萬元。

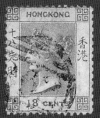
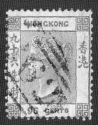

1880 年發行的第
二套通用郵票C
組，新增的 5 仙和
10 仙郵票。此外，
2 仙及 48 仙也從
原來的褐色和玫瑰
紅改印為啞玫瑰紅
色和黃褐色。

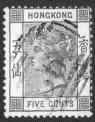

1882 年 至 1883 年
間發行的第三套通用
郵票 A 組。其主要的
特點是更改了 2 仙、
5 仙和 10 仙郵票的顏
色，其中 10 仙郵票
從原來的淡紫改印為
綠色變化最明顯。圖
為改變顏色後的 2 仙、
5 仙和變化前後的 10
仙面值郵票。

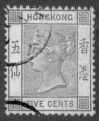

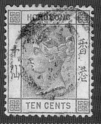

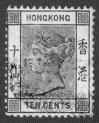

1891 年發行的第三
套通用郵票 B 組，
當時 10 仙和 30 仙
均改印了顏色。

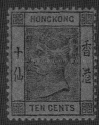

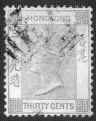

1896 年發行的第三
套通用郵票 C 組，
其中有再次發行的
4 仙郵票。

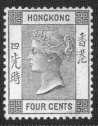

約 1900 年 的 香 港
風 景 明 信 片 。

1900 年 貼 有 維 多 利
亞 通 用 郵 票 、 在 九
龍 分 局 寄 出 的 郵 封 。

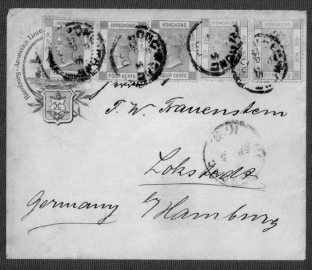

1900 年至 1902
年間發行的維多
利亞女皇最後一
套通用郵票，一
套六枚。其中除
12 仙外，印色均
與以往不同。

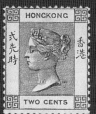

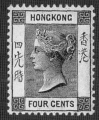

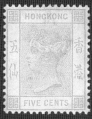

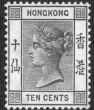

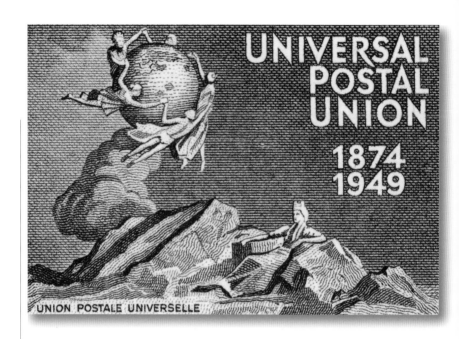

圖為象徵萬國郵
政聯盟會的塑像，
左上圓形球體為
地球，圍繞地球
的是五洲人民。

3. 維多利亞女皇時期的改值郵票

所謂「改值郵票」，是指在郵票上加蓋不同面額的郵資，以作臨時應急之用。在維多利亞女皇時期，香港共發行改值郵票八次之多。這除了應急的理由外，也與香港郵票有充足的存量及申請新面額郵票需經英國殖民地部、財政部及郵政總長批准，費時失事有關。

香港第一和第二次改值郵票是由於匯率問題和 1877 年加入萬國郵政聯盟會後獲得優待。第一次改值在 1876 年至 1877 年間，先後將 30 仙、18 仙郵票改值為 28 仙及 16 仙。1880 年第二次改值，再先後將 18 仙、8 仙郵票改值為 5 仙，以及把 12 仙、16 仙及 24 仙改值為 10 仙。1885 年因為郵費增收附加費，又印製了第三批改值郵票，分別把 30 仙、48 仙及 96 仙郵票改值為 20 仙、50 仙及 1 元。

六年後，由於郵費增收附加費和匯率的改變等多種原因，1891 年一年內郵局共推出了三次改值郵票。第一次是分別將 30 仙、48 仙及 96 仙郵票改值為 20 仙、50 仙及 1 元。第二次因遭華人投訴加蓋面值沒有中文說明引起誤解，遂用人手加蓋上中文字樣。第三次是分別將 10 仙及 30 仙郵票改為 7 仙及 14 仙。

維多利亞時期最後的兩次改值郵票均在 1898 年印發，先是為免被人用同色（紫色）的 10 仙郵票當 96 仙加蓋英文 1 元字樣發售，遂將 96 仙郵票改印黑色及深灰色，然後再將之改值為 1 元。接着是 10 仙郵票售罄，郵局臨時將淺綠色的 30 仙郵票改值為 10 仙，並用木印加蓋中文「拾」字。

1876 年 6 月 發 行
的第一次改值郵票：
30 仙改為 28 仙。
當時由於港元兌英
鎊匯率發生變化，
香港經意大利布林
迪西寄往英國的半
安士標準信郵費從
30 仙降至 28 仙。

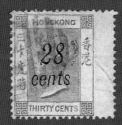

1877 年 4 月 發 行
的第一次改值郵票：
18 仙改為 16 仙。
由於香港在 1877
年加入萬國郵政聯
盟會獲得優待，使
1876 年的同一封
標準信寄往英國改
為只要 16 仙便可
以了。

分別在 1880 年
3 月及 5 月發行
的第二次改值郵
票：先後把 18
仙和 8 仙改值為
5 仙。當時香港
經布林迪西寄英
國的標準信郵費
再從 1879 年 4
月的 12 仙減至
10 仙，而香港寄
其他通商口岸則
為 5 仙。

分別在 1880 年
3 月及 5 月發行
的第二次改值郵
票：先後把 12
仙、16 仙和 24
仙改值為 10 仙。

1885 年 6 月因增收郵件附加費而發行的第三次改值郵票：分別把 30 仙、48 仙及 96 仙改為 20 仙、50 仙及 1 元。

1891 年發行的第四次改值郵票：分別把 30 仙、48 仙及 96 仙改為 20 仙、50 仙及 1 元。

1891 年 發 行 的 第
五 次 改 值 郵 票 ： 分
別 是 用 人 手 加 蓋 中
文「弍」、「五十」
及「壹員」字樣。

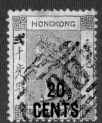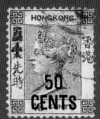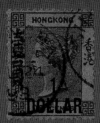

1891 年 發 行 的 第
六 次 改 值 郵 票 ： 分
別 把 10 仙 及 30 仙
改 為 7 仙 及 14 仙。

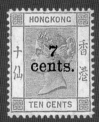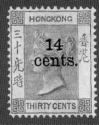

約 1905 年的卜公碼頭。

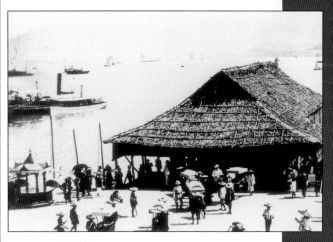

1900 年的德輔道中。

1898 年發行的第七
次改值郵票：把黑
色及深灰的 96 仙改
值為 1 元。請注意
其中一枚蓋上中文
「壹員」字樣。

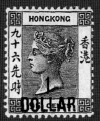 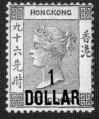 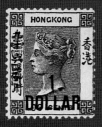

1898 年發行的第八
次改值郵票：30 仙
改為 10 仙。請注意
其中一枚蓋上中文
「拾」字。

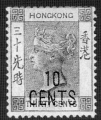 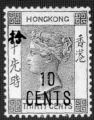

維多利亞時期專為
明信片郵資而改值
的郵票二枚，分別是
從 16 仙改為 3 仙和
從 18 仙改為 5 仙。

約 1898 年 從 畢 打
街 望 向 鐘 樓。右 邊
樹 木 旁 便 是 當 時 的
郵 政 總 局。

1891 年 發 行 的 開 埠
五 十 周 年 紀 念 郵 票。
由 於 印 製 倉 卒，當
中 有 不 少 錯 體。

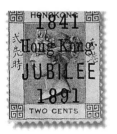

4. 維多利亞女皇時期的紀念郵票

1891 年是香港開埠五十周年，當時到處都舉行慶祝活動，張燈結綵，並蓋搭慶祝的牌樓，其中以在新填地海旁大馬路（即後來的德輔道中）的一座為最大。當時代總督建議印製一套郵票以資紀念，並匆匆向英國殖民地部呈示發行。但由於時間倉卒，惟有將當時使用的洋紅色 2 仙郵票，加蓋紀念字樣了事。

紀念字樣為「1841 HONG KONG JUBILEE 1891」（香港金禧），黑色印製，由承接本港郵票加蓋事宜的羅郎也父子公司印製。

香港開埠五十周年郵票是香港的第一套紀念郵票，亦是世界上以加蓋形式的紀念郵票的先驅者之一。但發行量只有五萬枚，遠遠不夠應付各地集郵者的需要。在首發當天即 1891 年 1 月 22 日，大量人擠在郵政總局內爭相認購。由於擠迫過度引起衝突，竟導致三人死亡，多人受傷，成為空前絕後的事故。

香港開埠金禧紀念郵票由於加蓋時間倉卒，有不少錯體，如「短 J」、「短 U」、「長 K」、重複加蓋等共三十多種類型，而以重複加蓋者最為珍貴。

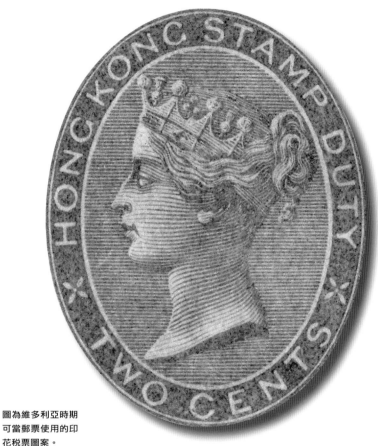

圖為維多利亞時期
可當郵票使用的印
花稅票圖案。

5. 維多利亞女皇時期的「印花稅票」

維多利亞女皇任內的 1874 年至 1897 年間，有十一枚印花稅票，曾當作郵票使用。當中的面額最低為 2 仙，最高為 10 元，以彌補當時郵票面值不夠高的問題。

當時香港通用郵票的面額最高是 96 仙及後來的加蓋 1 元，如遇有支付較高面額的郵票時，便需找印花稅票「頂上」。這種現象是避免另製印模及印版以印製高面額的郵票。而所謂「印花稅票」，本來是貼在買賣契約等文件上，當繳稅用的稅票。

香港第一套可當郵票使用的印花稅票是在 1874 年發行的，面額為 2 元、3 元和 10 元。接着發行的印花稅票依次為：1882 年用 10 元改值為 12 仙，1884 年至 1904 年的 2 元、3 元及 10 元，1890 年的 2 仙，1891 年用 10 元改值為 5 元，以及 1897 年的 2 元改值為 1 元。

這些印花稅票亦有多枚罕品，如紅色及綠色的 10 元，現時市值皆為八、九萬港元一枚。而 1890 年發行的藍色 2 仙，亦值三萬多港元一枚，價格十分驚人。

1874 年香港第一
套可當郵票使用
的印花稅票，面額
分別為 2 元、3 元
和 10 元。

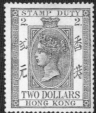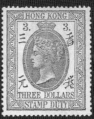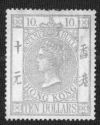

1882 年 10 元印
花稅票改值為 12
仙郵票。

左起為：1890年
的2仙印花稅票，
1891年10元印花
稅票改值為5元郵
票，以及1897年2
元印花稅票改值為1
元郵票，並加蓋有中
文「壹員」字樣。

1891年發行的印
花稅票，由2仙郵
票加蓋S.D.（Stamp
Duty）及S.O.（Stamp
Office）而成。此等
印花稅票曾被當作郵
票使用，惟沒證據顯
示為郵政局所允許。

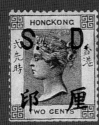 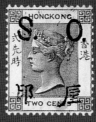

1901 年英皇愛德華
七世登位時在港的
慶祝活動。

Hongkong. Proclamation Day — Governor Blake proclaiming King Edward VII as King of Gt. Britain and Colonies

1911 年由香港寄倫
敦貼有愛德華七世
郵票的掛號郵封，
在九龍分局寄出。

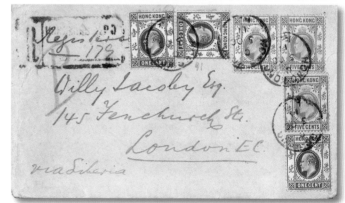

6. 英皇愛德華七世時期的通用郵票

1901 年，維多利亞女皇逝世，時年八十二歲。其皇位由長子繼承，是為英皇愛德華七世。但至 1903 年 1 月起，香港郵票才改用他的頭像，集郵人士習慣稱之為「光頭佬」。從這年起至 1911 年愛德華七世駕崩止，香港共發行了三套以其肖像為圖案的通用郵票。

1903 年發行的第一套愛德華七世郵票共有十五枚，計為 1 仙*、2 仙、4 仙、5 仙、8 仙、10 仙、12 仙、20 仙、30 仙、50 仙、1 元、2 元、3 元、5 元及10 元。水印為皇冠與 CA。其風格與維多利亞女皇時期的郵票不同，捨前用線條組織圖像的做法，而改用較寫實的手法。

第二套在 1904 年起發行，亦為十五枚，面值與第一套略有不同，分別為 2 仙、4 仙、5 仙、6 仙、8 仙、10 仙、12 仙、20 仙、30 仙、50 仙、1 元、2 元、3 元、5 元及 10 元。而水印則改為混合皇冠與 CA。

第三套（即最後一套）在 1907 年起發行，面額由 1 仙到 2 元共八枚，分別是 1 仙、2 仙、4 仙、10 仙、20 仙、30 仙、50 仙及 2 元。

由於愛德華七世郵票中有多枚高面額郵票，故自 1903 年起，印花稅票便停止當郵票使用。一般而言，英皇愛德華七世時期的通用郵票以第一套最珍貴，面值越高售價便越貴。如以第一套 10 元全新票為例，可賣一萬港元一枚，但整體升幅不大。

＊仙，當時稱先，乃 CENTS 的音
譯。現為求簡便，這裡一概稱仙。

1903 年發行的英
皇愛德華七世第
一套郵票，一套
共十五枚。

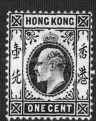
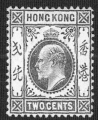
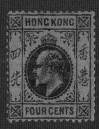

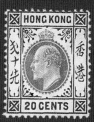
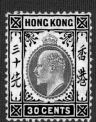
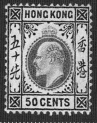

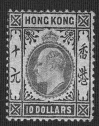

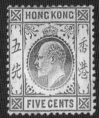
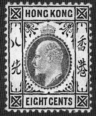
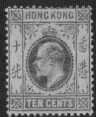
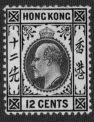
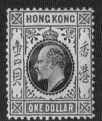
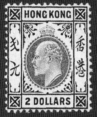
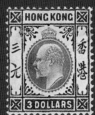
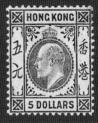

英皇愛德華七世第二
套通用郵票，1904
年至 1907 年發行，
一套十五枚。圖為新
增的 6 仙郵票。

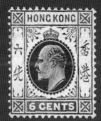

左起為英皇愛德華七
世第一及第二至第三
套郵票上的水印。

1907 年發行的英皇
愛德華七世第三套通
用郵票，一套八枚。

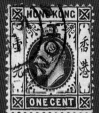

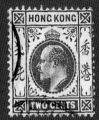

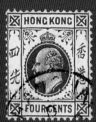

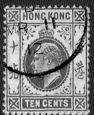

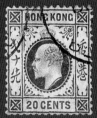

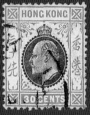

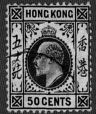

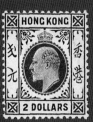

1912 年的雪廠街與德輔道中交界。左邊的英皇大酒店，是以 1901 年至 1910 年在位的英皇愛德華七世命名；右邊是太子行及皇后行。盡頭處是剛於 1911 年落成的第二代天星碼頭，即現時的怡和大廈所在。

7. 英皇喬治五世時期的通用郵票

英皇愛德華七世於 1911 年病逝，由其兒子繼位，是為喬治五世。喬治五世是一位愛好集郵之君主，曾說：「集郵乃皇者之嗜好，亦是嗜好之皇」。在其任內（1911－1936 年），香港共發行兩套以其頭像為圖案的通用郵票，集郵人士習慣稱為「鬚鬚佬」。

喬治五世像的第一套郵票在 1912 年至 1920 年間發行，郵票格式大致和愛德華七世時期相同。只是郵票面額依照萬國郵政聯盟會的規定，用阿拉伯數字顯示。郵票水印是混合皇冠與楷書的 CA，全套共十六枚。分別是 1 仙、2 仙、4 仙、6 仙、8 仙、10 仙、12 仙、20 仙、25 仙、30 仙、50 仙、1 元、2 元、3 元、5 元及 10 元。

第二套於 1921 年至 1937 年間發行，水印改為混合皇冠與草書的 CA，全套也是十六枚，與第一套相比，增添了 3 仙、5 仙，以及減少了 6 仙及 10 元。

喬治五世時期的郵票中亦有顯著的錯體，如 1 仙的爛（殘缺不全）皇冠、4 仙的爛「港」字、25 仙的爛花等，皆是較珍貴和有趣的郵品。

英皇喬治五世的集郵嗜好，一直傳至他的繼承人英皇喬治六世和孫女伊利沙白女皇，無怪英皇室現擁有的郵票珍品，價值連城，舉世矚目。

1912 年發行的
英皇喬治五世第
一套通用郵票，
一套共十六枚。

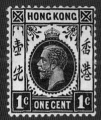
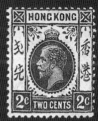
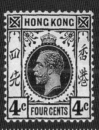

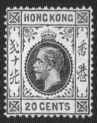
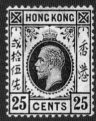

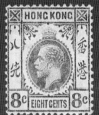

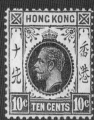

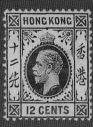

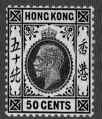

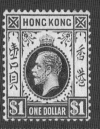

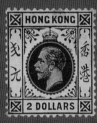

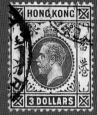

約 1920 年的皇后大
道中，由雲咸街街口
向東望。左邊是位於
畢打街街口的香港大
酒店，其地下是連卡
佛公司。最遠處是聖
斯酒店，後拆卸建成
公爵行，右邊是亞細
亞行，即現時的中匯
大廈。

Queen's Road.

1921 年發行的喬治
五世第二套通用郵
票，一套十六枚。
圖為新增的 3 仙及
5 仙郵票。

喬治五世時期使用
的水印二枚：左為
混合皇冠與楷書
CA，右為混合皇冠
與草書 CA。

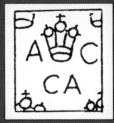 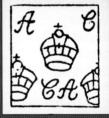

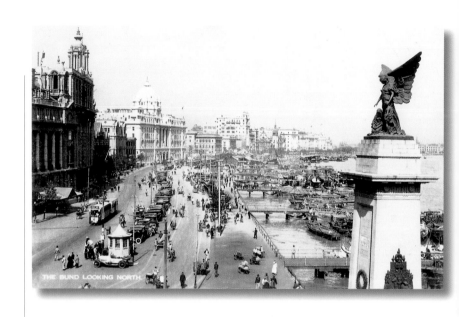

THE BUND LOOKING NORTH.

三十年代的上海外灘，
位於黃浦江岸邊，其熙
來攘往的景象歷經數十
年而不變。左邊圓頂建
築物為香港匯豐銀行在
上海的辦公大樓。

8. 英皇喬治五世時期的加蓋客郵

所謂「客郵」，是指英國在中國和日本各通商口岸所設郵政代辦處出售的香港郵票。為了在香港郵票與客郵之間加以區分，英皇喬治五世時期曾推出兩套加蓋「客郵」，方法是在郵票上蓋上「CHINA」（中國）字樣。

早期「客郵」可憑所蓋郵戳，分辨來自何方，如 N2 代表長崎，S2 代表汕頭，D28 代表煙台、瓊州、海口（早期曾使用同一編號的殺手戳），D29 代表漢口等。至喬治五世時期，由於港幣與中國內地貨幣在匯率上有很大的偏差，於是在「客郵」上加蓋「CHINA」字樣，以便更容易辨認。

第一套加蓋客郵在 1917 年至 1921 年間發行，用喬治五世郵票加蓋而成，由 1 仙到 10 元合共十六枚，分別是 1 仙、2 仙、4 仙、6 仙、8 仙、10 仙、12 仙、20 仙、25 仙、30 仙、50 仙、1 元、2 元、3 元、5 元及 10 元。水印亦為混合皇冠與楷書的 CA。

第二套加蓋客郵共有十一枚，即 1 仙、2 仙、4 仙、6 仙、8 仙、10 仙、20 仙、25 仙、50 仙、1 元及 2 元，於 1922 年至 1927 年間發行。水印是混合皇冠與草書 CA。

在 1922 年，除威海衞外，各通商口岸均歸還中國，所以第二套客郵只能在威海衞購得。現時第一套客郵值萬餘港元，而第二套則約為三千多港元。

1917年至1921年
間發行的第一套加
蓋有「CHINA」（中
國）字樣的香港郵
票，一套共十六枚。

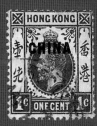 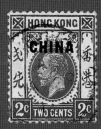 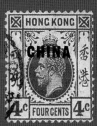

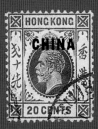 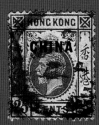 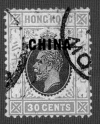

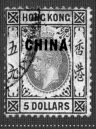

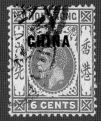
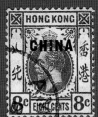
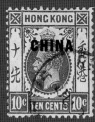
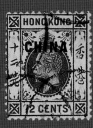
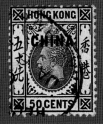
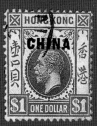
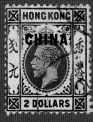
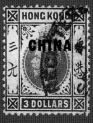

1922 年至 1927 年間
發行的第二套加蓋有
「CHINA」（中國）字
樣的香港郵票。

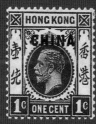
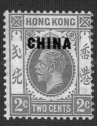
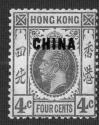

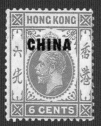
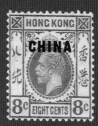
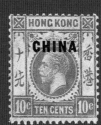
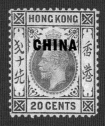

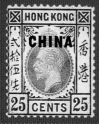
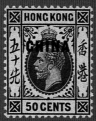
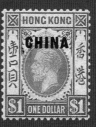
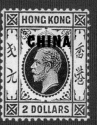

喬治五世時期加蓋
客郵局部。

三十年代的廣州街
道下九甫，當地茶
樓名店林立，一片
繁盛景象。

1935 年慶祝英皇喬治
五世登位二十五周年的
出會場面，皇后大道中
中環街市前。

9. 英皇喬治五世時期的紀念郵票

1935 年 5 月是英皇喬治五世登位的銀禧紀念（二十五周年），當時港九各處皆蓋搭牌樓以示慶祝，並舉行了三天會景巡行，分日夜節目，包括舞金龍、銀龍和瑞獅，並有高蹺、紗龍、紗燈及佛山秋色（即為模仿的像生物品）。香港郵政署同時發行一套紀念郵票，以資紀念，這是香港第二套的紀念郵票。

三日兩夜的會景巡行路線是港島的主要街道。觀看的人群，加上內地前來看出會的香港居民親友，形成萬人空巷，十分擠擁。香港政府又將大帽山的城門水塘稱為銀禧水塘，以作紀念。

一套四枚的銀禧紀念郵票於 1935 年 5 月 6 日發行，圖案為喬治五世像及英國溫莎堡（圖案與英國其他屬地相同）。面額為 3 仙、5 仙、10 仙及 20 仙。其中有一枚 5 仙錯體郵票，圖案中多印了一條線，被稱為「孖旗杆」，時值約二千多港元。

喬治五世登位銀禧紀
念郵票大特寫：上為
喬治五世像，下為英
國溫莎堡外觀。

1935 年發行的英皇
喬治五世登位銀禧紀
念郵票，一套四枚。

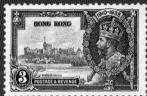
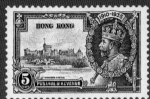
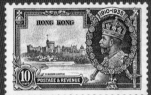
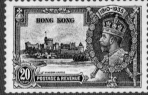

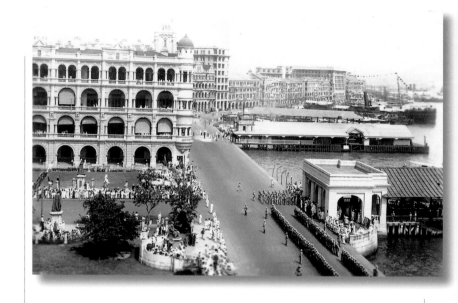

1937 年的中環海旁。

喬治六世時期使用
的水印，圖案為混
合皇冠與草書 CA。

10. 英皇喬治六世時期的通用郵票

英皇喬治五世於銀禧慶典一年後（1936年）因病逝世，由長子威爾斯親王繼位，是為愛德華八世。但愛德華八世因婚姻出問題，上演一幕「不愛江山愛美人」的鑄情劇，毅然遜位，改由其弟約克公爵繼承，是為喬治六世。在喬治六世任內（1937—1952年），香港共發行了三套以其肖像為圖案的通用郵票。

喬治六世第一套郵票是在其加冕的一年後發行的，其圖案又恢復採用維多利亞時期郵票的古典風格。面額有1分＊、2分、4分、5分、1角、1角5分、2角5分、3角、5角、1元、2元、5元及10元共十三枚。水印為混合皇冠與草書CA。這套郵票被稱為「戰前版」。

1941年起發行的第二套郵票共六枚，分別是2分、4分、5分、1角、3角及5角。其特徵是圖案較為粗糙。

在香港淪陷期間，有部分1元以上面額的郵票被人劫掠。和平後，這些失竊郵票竟被人在郵局門前減價兜售。有見及此，郵局遂宣佈將1元以上的郵票作廢，並於1946年發行一套十六枚的新通用郵票。這套郵票被稱為「戰後版」。相比於第一套「戰前版」，「戰後版」郵票刪減了1角5分面額，但增添了8分、2角和8角，其中8角屬首次發行，適用於寄往歐洲的航空信郵費。

＊由英皇喬治六世時期開始至伊利沙伯二世早期，CENTS一律譯作分，10分為1角。現從舊譯，以示時代之轉變。這種譯法較前更接近華人的習俗。

1938年發行的英
皇喬治六世第一套
通用郵票，一套
十三枚。

 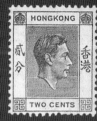 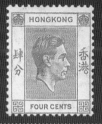

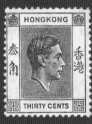 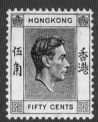 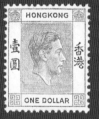

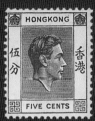

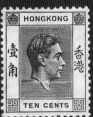

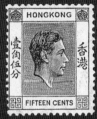

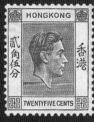

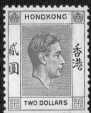

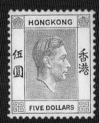

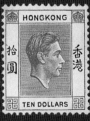

1941年發行的喬治六
世第二套通用郵票，
一套六枚。

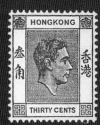
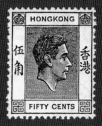

1946 年發行的喬治
六世第三套通用郵
票，一套十六枚。
圖為較「戰前版」
新添的 8 分、2 角
及 8 角。其中 2 角
郵票有黑色及深紅
色兩款。

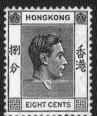
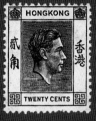

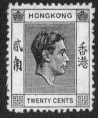
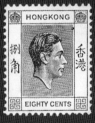

1941 年中環閣麟街街景。

11. 英皇喬治六世時期的紀念郵票

英皇喬治六世雖然在位只有十五年,但其任內在港發行的紀念郵票無論在數量上以至內容方面,卻是他幾位前任之冠,共有五套之多。

第一套是在 1937 年 5 月 12 日喬治六世加冕日當天發行的加冕紀念郵票,一套三枚,面額為 4 分、1 角 5 分和 2 角 5 分。這套紀念郵票的圖案與英國其他屬地相同。

第二套是 1941 年發行的香港開埠一百周年紀念郵票,原定是 1 月 20 日發行的,但由於運輸困難,延至 2 月 26 日才面世。這套郵票充滿中國色彩和地道的香港風味,深受集郵人士喜愛。全套郵票共六枚,分別是 2 分、4 分、5 分、1 角 5 分、2 角 5 分和 1 元。

第三套是在結束「三年零八個月」的日佔時期後,即 1946 年 8 月 29 日發行的和平紀念郵票。此套郵票的圖案有特殊意義,因而有別於其他英國屬地之郵票。圖案中被烈焰燃燒的鳳凰隱喻香港在災難中重生,並有「鳳鳥復興,漢英昇平」的字句。全套共有兩枚,分別是 3 角和 1 元。

第四套是在 1948 年 12 月 22 日,香港與其他英國屬地一樣,發行了一套英皇喬治六世的銀婚(二十五周年)紀念郵票,面額分別是 1 角及 10 元。可是由於其中一枚紀念郵票面值過高,在相當長的時間內,反應冷淡。

最後一套紀念郵票是在 1949 年 10 月 10 日、全世界發行的萬國郵聯盟會七十五周年紀念郵票。該套郵票的圖案很有意義,亦充滿古典美,其中完全沒有英皇肖像或皇室標誌,在當時實屬罕見。全套郵聯紀念郵票為 1 角、2 角、3 角及 8 角共四枚。

1937 年英皇喬治六
世加冕時香港的出會
場面。與 1935 年英
皇喬治五世登位銀禧
慶典巡遊相同，皆為
三日兩夜，這次晚上
還有煙花匯演，亦很
熱鬧。

1937 年發行的英皇
喬治六世加冕紀念郵
票，一套三枚。

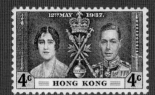

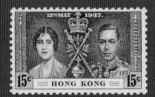

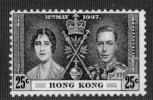

香港開埠百周年紀
念郵票大特寫。圖
為建於 1935 年、
現已拆卸的匯豐銀
行大廈。

1941 年發行的香港
開埠百周年紀念郵
票，一套六枚。其圖
案依次為中環閣麟
街、皇后輪與帆船、
香港大學、海港景
色、中環銀行區及百
年前的小艇與水上飛
機。其設計者為當時
的港府官員鍾惠霖
（W.E.JONES）。

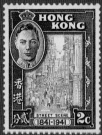

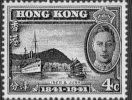

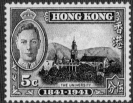

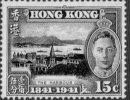

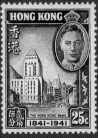

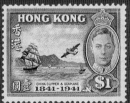

1946 年發行的和平一周年紀念郵票，一套二枚。此郵票亦由鍾惠霖設計，他在日佔時期冒生命危險在赤柱集中營內秘密設計，草稿的和平日期為 1944 年。郵票上的文字本為「鳳凰再生，漢英大和」，後半句因東洋味太濃而被刪改。該設計草圖後成為英皇室郵集之珍藏，曾在 1962 年和 1994 年在香港郵展中展出。

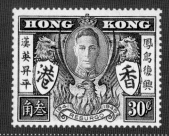

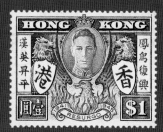

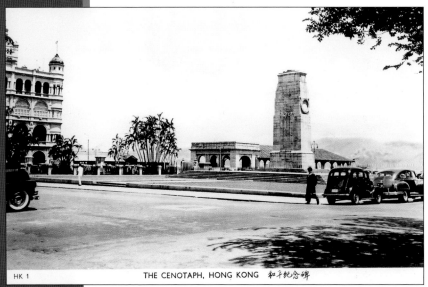

HK 1 THE CENOTAPH, HONG KONG 和平紀念碑

圖為 1946 年中環紀念碑一帶。

1948 年發行的英皇喬治六世銀婚紀念郵票，一套二枚。其中10 元面額的一枚由於面值過高（當時普通職員月薪不過三數十元），曾在發行之後的十年中，仍可用面額的八、九折在郵市中購得。不過時至今日，上品的已升至港幣三千八百元一套。

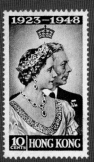

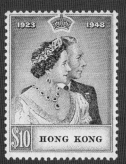

1949 年發行的萬國
郵政聯盟會七十五
周年紀念郵票，一
套四枚。其圖案依
次為通訊之神、地
球與飛機輪船、通
訊之神和萬國郵政
聯盟紀念碑。

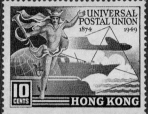

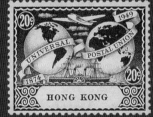

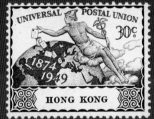

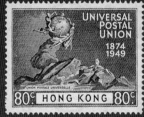

1933 年貼有 10 仙
印花稅票的銀票。

12. 英皇喬治六世時期的「印花稅票」

在維多利亞女皇時代，印花稅票曾被准許作郵票使用。但自 1903 年起，由於愛德華七世時期有高面額的郵票發行，印花稅票遂被停止作郵票用途。唯一破例的是在 1938 年，因當時寄往中國大陸的 5 仙郵票售罄，而新票尚未運到，郵局遂特准將 5 仙印花稅票作郵票使用。時間由 1938 年 1 月 11 日至 21 日。

在這十一天內，不少集郵人士用印花稅票貼信投寄，以求蓋上郵戳。今天蓋有這些日期郵戳的印花稅票郵封，約值八、九百元一枚。若是書上內地地址的價值便更高。不過亦有偽製郵戳者，曾有人便因此吃上官非。

蒐集這種印花稅票的新票是需要附有原來的背膠的，若背膠不全則只當作從文件上撕下來的稅票而已。

時至今日，新票時值每枚約二百元，比原價升值二千倍。若是大錯體阿拉伯「5」字旁加印有一粗線條的印花稅票，相信價值會高出更多倍。

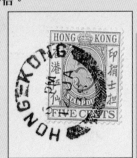

1938 年蓋有「魚骨」郵戳的 5 仙印花稅票。

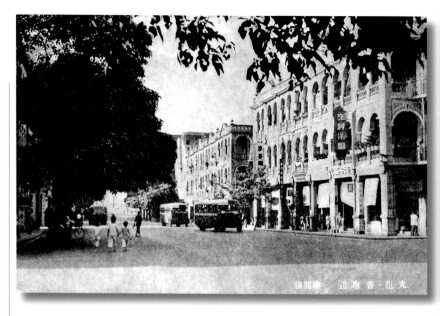

九龍·香取通、檜問滿

日佔時期約 1942 年，被改為「香取通」的彌
敦道。香港淪陷後，首先恢復辦公的郵局是總
局和尖沙咀的九龍郵局，然後依次是灣仔、上
環、油麻地、深水埗、九龍城、西營盤、元朗、
大埔、赤柱和九龍塘。但由於九龍塘郵局位於
日軍軍營附近，通道有憲兵哨崗，一般人皆不
敢接近，故實寄的郵封鮮有發現。而九龍城郵
局重開後一年多，也因日軍擴建啟德機場而結
束營業。

13. 日佔時期的郵票和郵品

1941 年 12 月 25 日，香港淪陷。所有政府部門皆告停頓，郵局亦不例外。直至 1942 年 1 月 22 日開始，日軍控制下的郵局才陸續重開。在這「三年零八個月」的日佔期間，香港採用的郵票皆為日本的通用郵票。此外，也有軍政府發行的明信片和專供戰俘使用的信封（其後改作明信片）。

當時日本的通用郵票，共有十五種，1/2 錢、1 錢、2 錢、3 錢、4 錢、5 錢、7 錢、8 錢、10 錢、20 錢、30 錢、50 錢、1 圓、5 圓及 10 圓。要識別該等日本郵票曾否在香港使用，全憑有否蓋上香港郵戳。不過，有很多郵戳都是偽造的，需要小心辨認。

其後在 1945 年間，軍票幣值大貶，郵資不斷提高。為應付郵資高漲的需要，日本當局發行了三款加蓋郵票，計有 1 錢改為 1 圓 50 錢，2 錢改為 3 圓和 5 錢改為 5 圓。郵票上並加蓋有「香港總督部」字樣，只在香港流通。

此外，日佔時期日本軍政府也發行了其他郵品，包括 1942 年 12 月 8 日發行的一套兩款紀念「大東亞戰爭一周年」的明信片；淪陷期間供約一萬名戰俘使用的信封及明信片，明信片上印有「俘虜郵便‧香港俘虜收容所‧檢閱濟」的字樣，並有一行內容相同的瑞士文字句。當時無論寄出或寄入信件的書寫內容，均需經過嚴格的檢查制度。檢查完畢後，並會蓋上不同的印章，以資證明。

1943 年蓋有香港
郵戳的日佔時期郵
封。當時香港採用
的郵票均為日本通
用郵票。

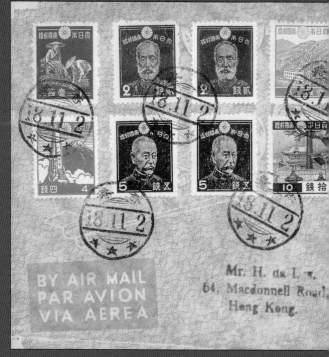

1945 年加蓋「香港
總督部」字樣的日
本郵票，一共三款。
在 1945 年 4 月 16
日發行。

日軍政府在 1942 年發
行的一套兩款明信片，
以紀念「大東亞戰爭一
周年」。請注意使用的
郵戳圖案為日本戰機和
香港太平山。

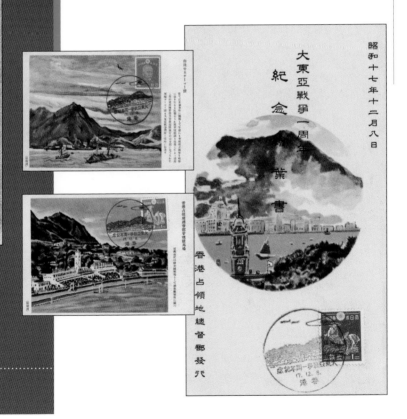

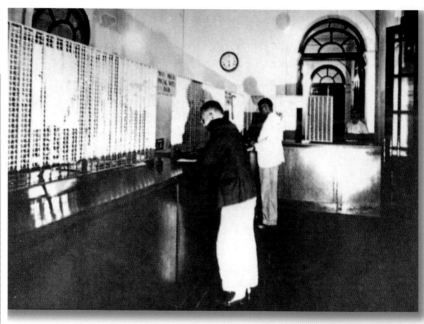

1946 年 9 月重開的
中環郵政總局,圖為
局內郵政匯票櫃位。

1945 年 8 月 31 日至
9 月 27 日間使用的
「HONG KONG 1945
POSTAGE PAID」(香
港 1945 年郵資已付)
郵戳一枚。

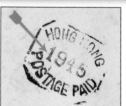

14. 英皇喬治六世時期的免費郵遞

日軍投降後，香港郵政總局及九龍郵局於 1945 年 8 月 31 日重開，以處理市民急切的本地郵遞需要。但頭痛的問題是當時市民所持有的大多是軍票，而當局亦無足夠的郵票和郵戳應用。在此非常時期，香港軍政府實施暫時性的免費郵遞服務，為時二十八天。

免費郵遞服務由 1945 年的 8 月 31 日至 9 月 27 日實施。在這段時期投寄的本地郵件，皆蓋上一枚八角長形郵戳，內有「HONG KONG 1945 POSTAGE PAID」（香港 1945 年郵資已付）字樣。為杜絕集郵人士為獲取不同日期的郵戳而大量投寄，這種郵戳並沒有日期。有趣的是郵戳有「POSTAGE PAID」（郵資已付）字句，實際上，寄件人卻是分文未付的。

在 9 月 28 日，郵局重新運作，並開始發售郵票。不過所售賣的郵票竟是戰前的 2 分和 8 分通用郵票，以及開埠百年紀念郵票的 5 分面額。

不少人也趁着郵局重開之日投寄首日封。在九龍郵局使用的郵戳中，曾赫然發現一枚錯刻「KOWLOON HONG HONG」（九龍香香）的郵戳，即為著名的「香香」郵戳。在最近的一次拍賣中，這枚郵戳便以萬多元成交。

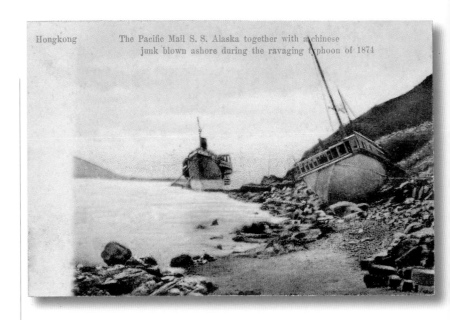

Hongkong The Pacific Mail S. S. Alaska together with a chinese
junk blown ashore during the ravaging typhoon of 1874

在 1874 年 的 一 場
襲港颱風中，死亡
人數數以千計。圖
為當時遭擱淺的輪
船「阿拉斯加號」
及一中國帆船。

15. 英皇喬治六世時期的颶風郵戳

1948 年 9 月 3 日，颶風襲港。天文台一早懸掛八號風球，渡海小輪也隨即停航。
當天持有香港郵政總局保險庫鎖匙的職員因居九龍，未能抵達總局。因此，郵政總
局在售完餘下之郵票後，曾出現極短時間缺乏郵票供應，而改以郵戳代替。這枚郵
戳便是珍貴的「颶風郵戳」。

當時為應付投寄郵件的人士，郵局臨時使用數枚紅色、上刻「POSTAGE PAID」
（郵資已付）的郵戳，蓋在信封上，並用筆寫上郵資值，以濟燃眉之急。

這段非常時期從 9 月 3 日的上午十一時至下午三時三十分，直至渡船恢復航行為止。

某銀行的一名職員乃資深的集郵人士，見此千載一時的機會，知道機不可失，立即
投寄掛號及平郵信多封。時至今日，這批郵封已屬價值不菲的罕品了。

原來香港在六十年代以前，八號風球仍要上班；而香港自五十年代開始，襲港的颶
風才有命名。

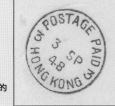

1948 年 9 月 3 日曾被短暫使用的
颶風郵戳。

CENTRAL DISTRICT, HONG KONG 484

約 1953 年的中環統
一碼頭，圖中可見一
艘第一代的汽車渡
海小輪。當時香港的
樓宇仍不高。

16. 伊利沙伯女皇時期的通用郵票（一）

英皇喬治六世於 1952 年病逝，其皇位由長女繼承，是為女皇伊利沙伯二世。但以女皇肖像為圖案的郵票卻要至 1954 年 1 月 5 日才開始發行，共發行了六套通用郵票。

第一套女皇通用郵票推出時，曾令許多郵迷大失所望，因為其圖案仍沿用維多利亞女皇時期的格式，可謂百年不變。這套郵票共十二枚，面額是 5 分、1 角、1 角 5 分、2 角、2 角 5 分、3 角、4 角、5 角、1 元、2 元、5 元及 10 元。至 1960 年，郵局為應付寄往歐洲頭等和二等空郵郵資，又新發行了 1 元 3 角及 6 角 5 分兩種面值。

可能郵政局也認為第一套郵票太過單調，故在 1962 年 10 月 4 日發行第二套時，改用華籍設計師張一民的設計，果然耳目一新。這套郵票以身穿軍裝的女皇頭像為圖案，所以一般人稱其為「軍裝」郵票。第二套女皇通用郵票除了與第一套面額相同外，尚新增了一枚 20 元，合共十五枚。其中五枚高面額的大型票，顏色鮮艷悅目，叫人印象深刻。1968 年，6 角 5 分和 1 元面額郵票亦改為大型票，並以香港市徽和洋紫荊為圖案，亦很奪目。

1973 年 6 月 12 日，郵政局推出第三套女皇通用郵票，圖案是女皇的浮雕像，旁邊配以中國瓷器的花紋，俗稱「石膏像」郵票。這套郵票共十四枚，只略去第二套的 5 分。不巧的是，這套郵票發行初期，正值 1973 年股災，故有心購買的集郵人士不多。1977 年起，香港郵局又將所有附帶 5 分的郵票（即 1 角 5 分、2 角 5 分和 6 角 5 分）撤消，改為發行 6 角、7 角、8 角及 9 角。

1954 年發行的第一
套伊利沙伯女皇肖
像通用郵票，仍維
持維多利亞時期的
格式。這套郵票有
不少錯體和變體，
最顯著的是漏打齒
孔的 5 分，即俗稱
「冇牙斗零」。時
至今日，一對相連
的漏齒錯體郵票，
成交價為一萬多港
元，令人咋舌。

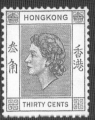

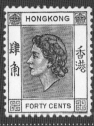

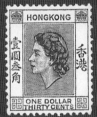

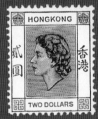

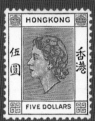

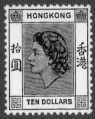

1962 年發行的第二
套伊利沙伯女皇通用
郵票，俗稱「軍裝」
郵票。這套郵票圖案
中的女皇肖像乃出自
英國畫家安里高理
(ANNIGONI)的手筆。
由於「軍裝」郵票發
售期間超過十年，故
有多組版式，可從水
印、紙張及背膠的差
異分為 A、B、C、D
組。當中以在 1971
年至 1973 年間發
行，用光面紙印刷的
D 組一套最為少見。
D 組中又以 10 元面
額的較稀有，時值約
二萬元一枚。圖為
「軍裝」郵票中的五
枚高面額郵票。

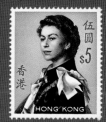

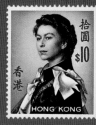
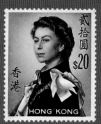

1968 年以香港市徽及洋紫荊為圖案的新通用郵票，亦為郵迷的追逐對象。圖為 6 角 5 分及 1 元面額「軍裝」郵票及後來取代之的同面額新通用郵票。

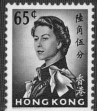

1973 年發行的第三套女皇通用郵票，俗稱「石膏像」郵票，一套十四枚。這套郵票的 5 元以上面額，皆加上擊凸的效果。由於流通時間接近九年，期間經多次重印，「石膏像」郵票亦分有 A、B、C、D 四組版別，以水印的不同（或有無）和所印紙張的差異作區分。當中以 1976 年至 1977 年間發行的 C 組無水印者最少見。

1977 年至 1982 年間新增的 6 角、7 角、8 角及 9 角「石膏像」通用郵票。

八十年代中期的九
龍彌敦道近登打士
街，這一帶在六十
年代起已成為「旺
角中的旺角」，酒
樓、購物商店、戲
院林立，交通繁忙。

17. 伊利沙伯女皇時期的通用郵票（二）

伊利沙伯女皇時期在港發行的第四至第六套通用郵票，肖像風格與第三套分別不大，仍為浮雕式，但圖案明顯地增加了中國文化和香港的特徵。而最後兩套郵票發行時，正值中英兩國就香港前途問題達成共識、香港踏入回歸祖國的過渡期，是以充滿殖民地色彩的女皇頭像郵票，流通的時間已所餘無多。

1982 年 8 月 30 日，香港發行了第四套女皇像通用郵票，一套共十六枚，除與上一套推出的面額相同外，另新增 50 元面額。女皇像旁配以分別象徵中國的龍和英國的獅子，被稱為「獅龍」郵票。這套郵票有水印和螢光印記，以防偽造。但自 1985 年起，已改用無水印的紙張印製。

第五套女皇通用郵票是在 1987 年 7 月 13 日發行的，主體仍為浮雕像，但配上香港景物，被稱為「風景」郵票。這套郵票面額比上套少掉 2 角及 3 角，又新增 1 元 7 角，合共十五枚。此外，並在郵票出售機出售 1 角和 5 角捲筒郵票。1992 年 3 月，再發行四枚捲筒郵票，其面額是 8 角、9 角、1 元 8 角和 2 元 3 角。

1992 年 6 月 16 日，郵局發行了第六套女皇像通用郵票，由梁炎欽設計，採用戴皇冠的女皇像和草書的「香港」字樣。面額有 1 角、5 角、6 角、7 角、8 角、9 角、1 元、1 元 2 角、1 元 7 角、1 元 8 角、2 元、2 元 3 角、5 元、10 元、20 元和 50 元共十六枚。這套郵票發行的四年多來，曾經過多次因郵費增加而重印新面額，以及取消舊面額等措施，加上在便利店發售用不同紙張印製的郵票，品種繁多，集齊不易。

1982年發行的第四套女皇通用郵票，俗稱「獅龍」。此套郵票發行不及半個月，適逢英國首相戴卓爾夫人訪問北京，接着是香港問題的談判開始。期間，股市和房地產大幅向下調整，導致「一潭死水」的局面。時至今日，獅龍郵票已升值多倍，其中尤以無水印的一套價值最高。圖為「獅龍」郵票高面額四枚和低面額一枚。

圖為俗稱「深下巴」和「淺下巴」的第五套女皇通用郵票各一枚。

印有 1989、1990、1991 年份的 20 元面額「風景」郵票。

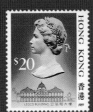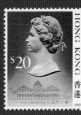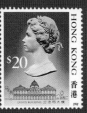

1987 年至 1991 年間發行的捲筒郵票二枚。分別以香港旗幟和香港地圖為圖案。

印有草書「香港」
字樣的首日封局部。

1992 年發行的第六套
女皇通用郵票。

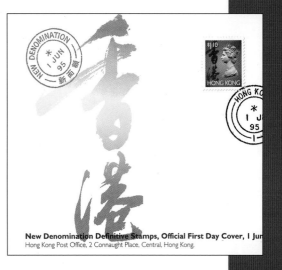

New Denomination Definitive Stamps, Official First Day Cover, 1 Jun
Hong Kong Post Office, 2 Connaught Place, Central, Hong Kong.

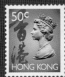
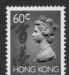
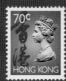
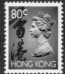

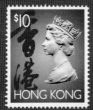
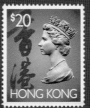
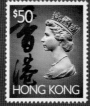

1953 年慶祝女皇加冕
的出會圖片。當時港
九繁盛地區共蓋搭了十
多座牌樓，到處花團錦
簇。除了出會巡遊外，
還有舞獅、舞龍、雜耍
等表演節目，使馬路兩
旁擠滿了看熱鬧的人
群，可說是萬人空巷。
圖為九龍彌敦道近加士
居道。

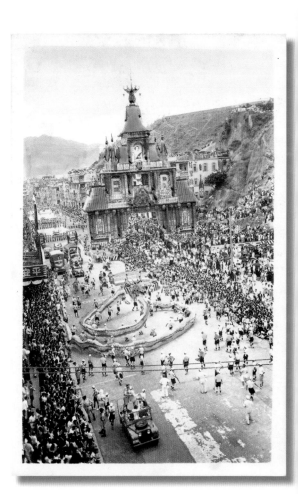

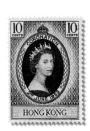

1953 年發行的伊利沙
伯女皇加冕紀念郵票。

18. 伊利沙伯女皇時期的紀念郵票

自伊利沙伯女皇登基到香港回歸為止，香港共發行了八十一套紀念郵票，比起她的父親只發行了五套，發行量確是頻密得多。

早期的女皇時期紀念票，多與皇室盛事及英聯邦的編制有關，其中最為人矚目的是英女皇加冕紀念郵票（1953 年），一套一枚，面額為 1 角，用雕版印製，加上華麗大方的設計，被評為當時最美麗的郵票之一。而港九各地盛大的慶祝活動，至今難忘。其他同時期的還有香港大學金禧紀念（1961 年）、香港郵票百年紀念（1962 年），以及免飢運動（1963 年）、紅十字會百年（1963 年）、國際電訊百年（1965 年）等聯合國組織的紀念郵票。

自 1967 年 1 月 17 日香港發行羊年生肖郵票（特種郵票）以後，紀念郵票多以香港本身盛事為題材，如東華三院百年紀念（1970 年）、海底隧道紀念（1972 年）、地下鐵路（1979 年）、英皇御准香港賽馬會百周年紀念（1984 年）及香港郵政署一百五十周年紀念（1991 年）等。

這些紀念郵票有多套為香港人設計，普遍能反映出香港的特色和擺脫過往傳統的外國風格。不過，若與香港的特種郵票相比，由於題材所限，始終是稍遜一籌。

1970 年發行的東華
三院百周年紀念郵
票，一套二枚。

1979 年發行的地下
鐵路紀念郵票，一
套三枚。

 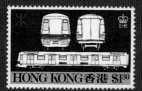

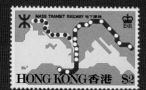

1990 年發行的香港
電力一百周年紀念
郵票，一套四枚。

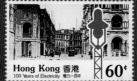
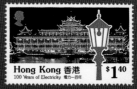
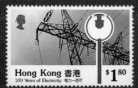
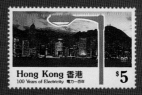

1984 年發行的英皇
御准香港賽馬會百
周年紀念郵票，一
套四枚。

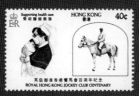
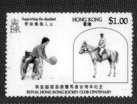
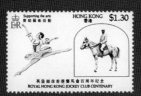
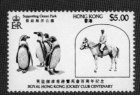

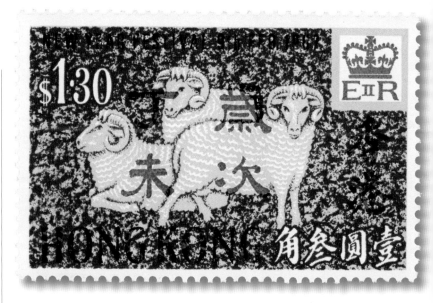

香港第一套特種郵票
羊年生肖郵票一枚。

19. 伊利沙伯女皇時期的特種郵票

香港於 1967 年發行了第一套特種郵票——羊年生肖郵票以後，每年都有特種郵票的發行，至今已共有七十五套。由於這些特種郵票設計精美，又與香港有關，故每套推出時皆能引起郵迷的注視，其中更有不少深受大眾的歡迎。

早期較受歡迎的特種郵票有海上交通工具（1968 年）、香港鳥類（1975 年）、香港蘭花（1977 年）、香港蝴蝶（1979 年）及香港航空事業（1984 年）等。

接踵而來的特種郵票，更加精彩，如中國花燈（1984 年）、香港歷史建築物（1985 年）、香港花卉（1985 年）、香港新建築物（1985 年）、香港舊日風貌（1987 年）及香港為未來建設（1989 年）等郵票設計，皆有很高的藝術水平，和充滿地道的香港風味。後來的中國戲劇（1992 年）和香港影星郵票（1995 年）亦屬精品，均能在發售首日便引起高潮。

不過，在眾多特種郵票中最引人注目的，還是兩個循環的生肖郵票。1967 年，香港發行了第一套特種郵票——羊年生肖郵票，圖案以三頭羊為主題，象徵三陽（羊）啟泰，並印上干支年號。這套郵票發行後，即引起哄動，三十萬套很快售罄。接踵而來（逐年推出）的猴、雞、狗、豬、鼠、牛、虎、兔、龍、蛇及馬的第一循環，曾令世界集郵人士對香港郵票刮目相看。其後徇眾要求，於 1987 年再次發行第二循環生肖郵票。這次風格一致，全由靳埭強設計。各年生肖郵票的圖案皆用刺繡製成，生動活潑而充滿濃厚的鄉土風味，令人擊節讚賞。

1968 年發行的海上
交通工具特種郵票，
一套六枚。

1977 年發行的香港
旅遊特種郵票，一
套四枚。

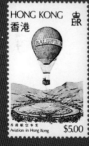

1984 年發行的香港
航空事業特種郵票，
一套四枚。

1987 年發行的香港
舊日風貌特種郵票，
一套四枚。

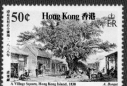

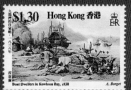

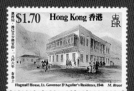

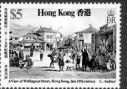

1989 年發行的香港
為未來建設特種郵
票，一套六枚。

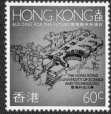

1985 年發行的香港
花卉特種郵票，一
套六枚。

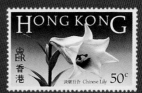

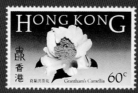

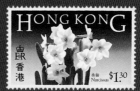

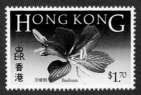

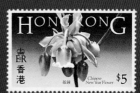

1975 年發行的香港
鳥類特種郵票，一
套三枚。

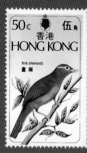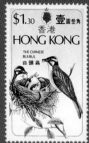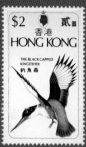

1979 年發行的香港
蝴蝶特種郵票，一
套四枚。

1992 年發行的中國
戲劇特種郵票，一
套四枚。

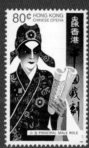
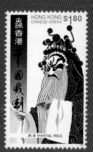
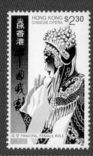
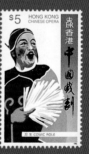

1995 年發行的香港
影星特種郵票，一
套四枚。

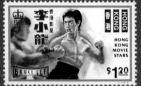
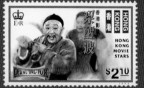
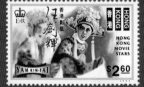
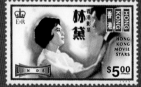

1967年至1978年間
發行的第一循環的生
肖郵票，共十二套。
由於這十二套生肖郵
票的設計者並非一人，
故有風格不統一的問
題。現時全十二套市
值為三千多港元，以
其中前六套價值最高。
圖為十二套第一循環
生肖郵票各一枚。

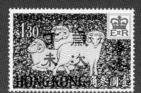
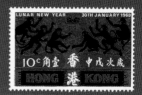

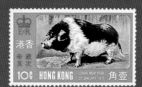
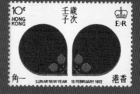

1987 年至 1998 年間
發行的第二循環生肖
郵票。這套郵票升值
最高的皆集中在兔、
龍、蛇和馬的前四套，
而以兔年的升幅較顯
著。圖為十套第二循
環生肖郵票各一枚。

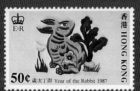

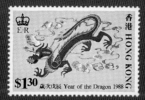

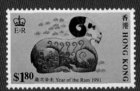

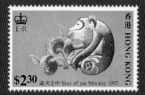

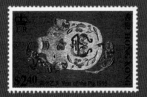

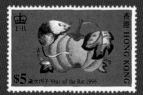

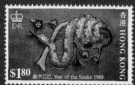

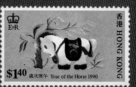

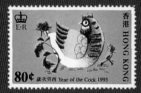

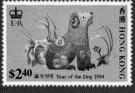

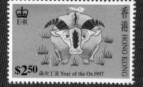

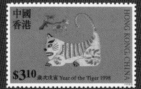

These opera masks, together with their English and Chinese inscription, symbolise the Hong Kong Arts Festival's intention to present, through the media of the arts, a blend of Oriental and Occidental culture that is characteristic of Hong Kong's unique position in Asia. The Arts Festival is a four-week annual event.

京劇臉譜及其中、英文解說，表明藝術節的宗旨，是通過藝術的途徑，介紹在亞洲具有特色的，香港的東西交萃的文化。藝術節是一年一度爲期四週的活動

Design – Robert Hookham

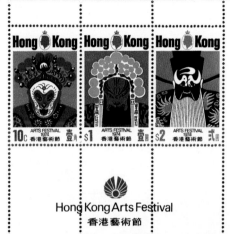

1974 年香港發行的
第一張小全張：香港
藝術節小全張。

20. 伊利沙伯女皇時期的小全張和小型張

「小全張」，顧名思義，就是將整套紀念或特種郵票印在一單張的紙上，並附印上和郵票有關的說明和圖案。「小型張」，則是在一張印有某盛事說明和圖案的紙上，印上整套郵票其中的若干枚，或郵票的另一設計。可是人們多將「小全張」和「小型張」混為一談。

世界第一張小全張是澳洲於 1920 年發行的，而香港的第一張則始於 1974 年，以紀念香港藝術節。至於香港第一張小型張，便是在 1989 年發行以紀念英皇儲訪港。

1984 年以前，香港的小全張發行十分保守，多年來才發行一張。之後便變得十分頻密，至回歸前已發行了二十八套，其中最為人熟知的是與第二循環生肖郵票同時發行的小全張。（十三套隨紀念郵票發售，十五套隨特種郵票發售）

小型張方面，只發行了十九套（多作為紀念郵票發售），主要是郵展系列及經典系列。

回歸後，大量小全張、小型張發行，形成一「百花齊放」的情景。

1975 年發行的香港
節日小全張。

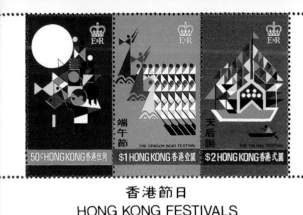

小型張二張。分別是
1989 年香港首次發
行的小型張以紀念皇
儲伉儷訪港和 1990
年發行的新西蘭世界
郵展香港參展紀念通
用票小型張。

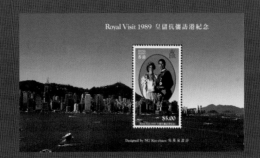

公益金附捐郵票，
是目前為止香港唯
一的附捐郵票，
一套四枚。圖為
1989 年發行的百
萬行紀念封一枚，
上貼有公益金附捐
郵票全套。

21. 伊利沙伯女皇時期的附捐郵票和郵品

香港在1988年發行了第一套附捐的公益金郵票共四枚，面額分別為6角加1角、1元4角加2角、1元8角加3角及5元加1元。郵票連同附加費用發售，而附加的部分即等同捐款，不可作郵資使用。此外，公益金舉辦的慈善活動中，也有發售紀念封和明信片等，開創了香港使用郵品籌募捐款的創舉。

公益金郵票的圖案全是受惠的不同人士，印色頗為單調和嚴肅，時至今日，留存者不多。令人奇怪的是公益金附捐郵票的編號為SC1。惟直至現在，尚未有SC2的附捐郵票發行。

在1989年至1990年間，公益金又曾在舉辦的慈善籌款活動如「百萬行」、「慈善嘉年華」等活動的起步點上，設置一臨時郵局，發售公益金郵票、紀念封和明信片等，並蓋銷當日的紀念郵戳或集郵組的帆船郵戳。由於集郵組於星期日是停止辦公的，所以這些在星期日蓋銷的帆船郵戳便為公益金活動所獨有。只是知道的人不多，彌足珍貴。

上述活動共舉辦了七次，計有：港島區百萬行（1989年1月8日）、公益金慈善嘉年華（1989年1月29日）、九龍區百萬行（1989年3月5日）、東區海隧百萬行（1989年8月27日）、九龍區百萬行（1989年11月5日）、城門隧道百萬行（1989年12月3日）和港島區百萬行（1990年1月14日）。

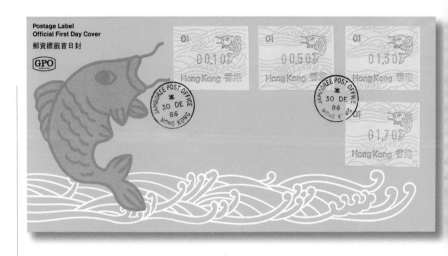

圖為 1986 年發行的
電子郵資標籤首日封
和 1987 年發行的兔
年電子郵資標籤。

22. 伊利沙伯女皇時期的另類郵票

1986 年 12 月 30 日起，郵政總局設置了一部電子售賣機，售賣一種一套四枚的電子郵資標籤(FRAMA LABELS)，以鯉魚作圖案，其面額分別是 1 角、5 角、1 元 3 角和 1 元 7 角。並唯一在這次發行首日封和紀念封。由於這種「另類郵票」只在郵政總局的電子售賣機發售，故未能引起大眾的注視。時至今天，知道的人亦不太多。

1987 年 7 月，郵資標籤的圖案改為十二生肖中的兔，意味標籤的主題亦依隨十二生肖的次序發行。由這時起，郵資標籤售賣機亦在尖沙咀郵局中設置，標籤上有「02」字樣，有別於總局的「01」字樣。最後一套是回歸後，1998 年的虎年。同年，亦發行了一套以洋紫荊花為圖案的設計標籤。2002 年以後，郵資標籤便停止發行了。

十二生肖郵資標籤最初是每套四枚，但自羊年的下半年起，便改為每套五十枚，面額由 1 角至 5 元逐角遞增，每套一百多元。不單只經濟上使人吃不消，籌夠輔幣入機購買，亦是一頭痛問題。

由於郵資標籤，尤其是早期的，收藏者不多，所以是一種很有增值潛力的郵品。

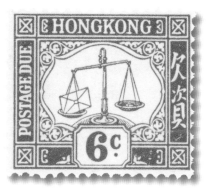

1923 年發行的欠
資郵票。

1987 年 發 行 的
「欠」字欠資郵票。

23. 伊利沙伯女皇時期的欠資郵票

寄信沒有貼足郵資，郵局會向收信人收取罰款。方法是在信件上貼上欠資郵票蓋戳，由郵差負責徵收。這種欠資郵票並非始自伊利沙伯女皇時期，而是始自她的祖父喬治五世。不過，一直沿用的設計遭到改變，則是在女皇任內的事。

香港第一套欠資郵票在 1923 年發行，圖案是一把載着過重信件而引致不平衡的天平。由於圖案簡單易明和有意義，一直沿用至 1087 年為止，期間共推出五套欠資郵票，分別是 1923 年的第一套（1 仙、2 仙、4 仙、6 仙及 10 仙）、1938 年的第二套（1 分、2 分、4 分、6 分、8 分、1 角、2 角及 5 角）、1965 年的第三套（4 分、5 分、1 角、2 角及 5 角）、1972 年的第四套（5 分、1 角、2 角及 5 角）和 1977 年至 1978 年的第五套（1 角、2 角、5 角及 1 元）。直至 1987 年，才由一套以中文「欠」字為設計主題的欠資郵票所代替，是為第六套，面額計有 1 角、2 角、5 角、1 元、5 元、10 元及 30 元。然而在意義上，這設計始終不及上一系列的「天平」圖案。

自「欠」字主題開始，郵局將欠資郵票改稱為欠資標籤。此舉亦令人摸不着頭腦。

後來，郵局已甚少貼上欠資標籤去徵收罰款，而改用一註有欠款數碼的綠色印戳代替。反而欠資標籤卻可在售郵櫃檯購得。

回歸後，可見到不少貼欠資標籤的郵封，郵局亦在 2004 年 9 月 23 日，發行了一套共六枚的新欠資標籤。

1996 年 6 月從太平
山頂往下望。當時中
區海旁正進行填海工
程，中環機鐵站、國
際金融中心等建築物
就在新填地上興建。

24. 過渡時期的通用郵票

1997 年 7 月 1 日，香港回歸中國，成為中華人民共和國香港特別行政區。回歸前所有帶殖民地色彩（即有女皇像或皇室標誌）的郵票被停止使用。有見及此，郵局於 1997 年 1 月 26 日發行了一套可以在 1997 年 6 月 30 日後繼續使用的新通用郵票。

這套郵票包括十三款低值面額及三款高值面額，分別是 1 角、2 角、5 角、1 元、1 元 2 角、1 元 3 角、1 元 4 角、1 元 6 角、2 元、2 元 1 角、2 元 5 角、3 元 1 角、5 元、10 元、20 元和 50 元。郵票圖案為香港北角以至西區的海岸線日夜景色，十分璀璨奪目，香港的美麗景致一覽無遺。郵票以單枚及連體設計小全張方式發行，由靳埭強設計。這是香港第一次用小全張方式發行整套通用郵票。

這套過渡期郵票又被稱為「中性」郵票，因郵票發行時尚未到回歸日，所以無中英兩國的色彩。回歸後，包括通用郵票在內的所有郵票皆印有「中國香港」的銘記。郵政署又於 1997 年 7 月 1 日發行一套六枚的紀念郵票及一張面額 5 元的小型張，以紀念中華人民共和國香港特別行政區的成立。

可在 1997 年 7 月 1 日
後繼續使用的過渡期通
用郵票，一套十六枚。

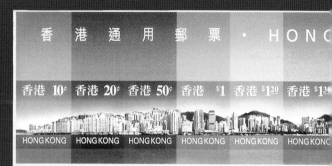

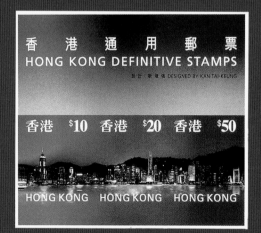

G DEFINITIVE STAMPS

設計：靳埭強　DESIGNED BY KAN TAI-KEUNG

香港 $1⁶⁰　香港 $2　香港 $2¹⁰　香港 $2⁵⁰　香港 $3¹⁰　香港 $5

ONG KONG　HONG KONG　HONG KONG　HONG KONG　HONG KONG　HONG KONG

1997 年 1 月 發行的通用郵票的設計草圖。

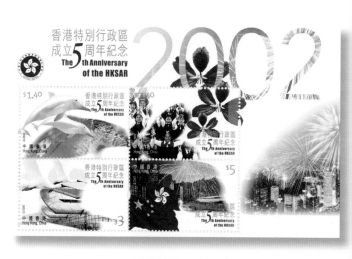

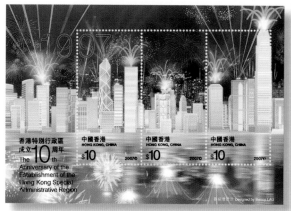

香港特別行政區成立
五周年（2002年）的
紀念郵票小全張和十
周年（2007年）的全
息圖小型張。

25. 香港回歸後的郵票

由 1997 年 7 月 1 日起，中華人民共和國香港特別行政區發行了多套有「中國香港」銘記的通用、紀念及特別郵票、郵資標籤及欠資郵票。

當中較顯著的包括：1999、2002 及 2006 年分別以「香港特色景點與名勝」、「中西文化」及「香港候鳥」為主題的通用郵票；由 1997 年 7 月 1 日起開始發行的紀念郵票，引人注目的包括特別行政區成立，以及成立五周年、十周年及十五周年的紀念郵票，還有新機場啟用、迪士尼樂園、東亞運動會、中華人民共和國成立六十周年、上海世界博覽會、香港鐵路服務百周年、孫中山誕生百周年、辛亥革命及香港大學百周年等；至於多采多姿的特別郵票主要有 2000 年開始發行的第三循環生肖郵票，以及 2012 年起的第四循環生肖郵票，兩組均有郵票、小型張及金銀小型張等品種。

其他題材的特種郵票還包括：博物館及圖書館、茗藝、傳統行業及民間工藝、貨幣、水鳥、金魚和香港特色街道等本港特色的題材。

1984 年香港電車百
周年紀念郵票小全張
被選為當年最佳設計
的郵票。

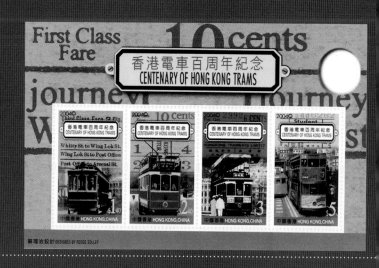

2000 年發行的
龍年郵票小全
張，此為第三
循環生肖郵票
的第一套。

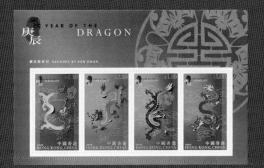

2012 年發行的
龍年郵票小型
張，為第四循
環生肖郵票的
第一套。

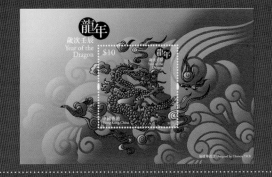

1999 年發行，以
香港特色景點及
名勝為主題的通
用郵票（部份）。

10¢ 中國香港

茶具文物館 MUSEUM OF TEA WARE

HONG KONG, CHINA

20¢ 中國香港

聖約翰座堂 ST. JOHN'S CATHEDRAL

HONG KONG, CHINA

50¢ 中國香港

立法會大樓 LEGISLATIVE COUNCIL BUILDING

HONG KONG, CHINA

$1 中國香港

大夫第 TAI FU TAI

HONG KONG, CHINA

$1.20 中國香港

黃大仙祠 WONG TAI SIN TEMPLE

HONG KONG, CHINA

$1.30 中國香港

維多利亞港 VICTORIA HARBOUR

HONG KONG, CHINA

2006 年發行
的孫中山誕生
一百四十周年
紀念郵票。

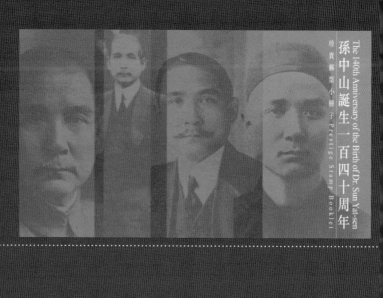

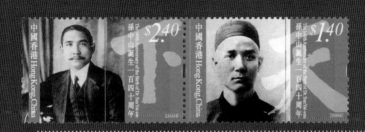

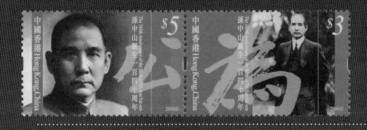

2003 年 10 月
16 日發行的中
國首次載人航
天飛行成功紀
念郵票小本票
內的中港澳紀
念郵票。

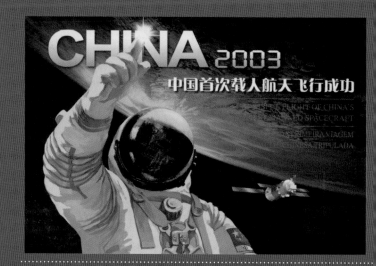

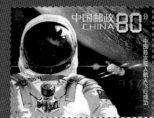
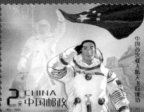
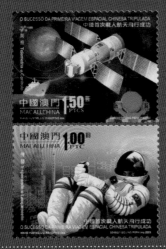
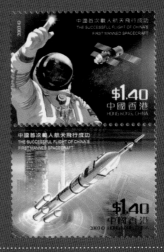

2007 年 6 月
14 日發行的
第二套香港
蝴蝶郵票。

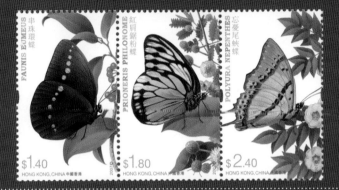

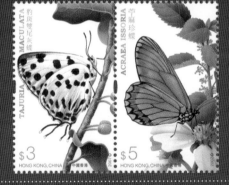

附錄

附錄一 香港郵政大事記	年份	大事記
	1841	香港第一間郵局在 11 月 12 日啟用，位於一處名「政府山」的荒僻地方，即現時聖約翰教堂對上位置。
	1843	規定寄信人不能進入郵局，外來信件則交予各區之商人派遞及轉交。
		香港的郵政服務由倫敦郵政署長管轄。
	1844	第一枚在英國製造的香港郵戳運抵本港。
	1846	第二間郵政局在皇后大道中落成，郵政局遷往該處。
	1860	郵政局的控制權由英國轉移至香港政府。
	1861	港督羅便臣致函英國訂製郵票。
	1862	12 月 8 日，香港第一套通用郵票發行。
	1863	發行第二套通用郵票，加上皇冠及 CC 水印以防偽造。
	1864	港府規定凡寄出信件必須貼上郵票。
	1874	指定十一枚印花稅票可當作郵票使用。
	1876	發行第一套改值郵票。
	1877	香港加入萬國郵政聯盟會，得以享受郵費優待。
	1879	發行第一套郵政明信片。
	1882	發行第三套通用郵票，郵票水印改為皇冠與 CA。
	1885	使用一種圓形郵戳以取代「殺手戳」。
	1891	紀念香港開埠五十周年，發行第一套紀念郵票。
		郵政署署長建議讓本地人開設「郵遞行」專為華籍居民服務，以將實際已私自經營的郵局合法化。這個計劃後來正式實施。不少郵遞行（又稱為「寄信館」）開設直至 1920 年代末為止。
	1898	設立郵政西局（WESTERN BRANCH），後改稱「上環郵局」，於摩利臣街。
		設立九龍分局於梳利士巴利道。
	1901	維多利亞女皇逝世，女皇像郵票 1902 年後停止發行。
	1903	第一套愛德華七世通用郵票發行，印花稅票停止當郵票使用。
	1904	第二套愛德華七世通用郵票發行。
	1907	第三套愛德華七世通用郵票發行，水印為混合皇冠與 CA。
	1908	設立西貢郵政分辦事處。
	1911	位於畢打街之第三代郵政總局落成。
		第一間臨時郵局設立於新落成之香港大學。
		愛德華七世病逝，由其子喬治五世繼位。
	1912	第一套喬治五世通用郵票發行，水印為混合皇冠與楷書的 CA。
	1914	設立均頭郵政分辦事處。
		設立西營盤郵政分局於薄扶林道。
		1915 設立灣仔郵政分局。
		設立沙田郵政辦事處。
		設立油蔴地郵政分局於窩打老道。

1917	印有「CHINA」（中國）字樣之客郵第一組發行。
1920 年代初	設立屏山、新田、上水、赤柱郵政分辦事處。
	設立香港仔郵政分局。
1921	第二套喬治五世通用郵票發行，水印為混合皇冠與草書的 CA。
1922	各通商口岸歸還中國。
1923	設立深水埗郵政分局於南昌街。
1925	省港大罷工，影響到香港郵政服務一度中斷。
1929	設立九龍城郵政分局於衙前圍道。
1933	設立九龍塘郵政分局於窩打老道。
1934	設立元朗郵政分局。
1935	喬治五世登位二十五周年，香港發行第一套紀念郵票。
	設立大埔郵政分局。
1936	提供定期空郵服務。
	喬治五世病逝，由其次子約克公爵繼位，是為喬治六世。
1937	喬治六世加冕，發行加冕紀念郵票。
1938	五仙印花稅票暫准作郵票使用。
	發行第一套喬治六世通用郵票。
1940	由於戰事迫近，實施郵政檢查制度。
1941	香港開埠百周年，發行紀念郵票。
	12 月 25 日聖誕日，香港淪陷，郵局停業。
	發行第二套喬治六世通用郵票。
1942	日軍控制的郵局陸續重開。
1945	一套三枚的加蓋「香港總督部」郵票發行。
	戰後實施暫時免費郵遞服務。
	9 月 28 日，郵局重新營業。
1946	發行和平紀念郵票。
	發行第三套喬治六世通用郵票。
1948	第一張航空郵簡發行。
	發售喬治六世銀婚紀念郵票。
	9 月 3 日颶風襲港，因缺乏郵票供應而以郵戳暫代。
1949	發行萬國郵政聯盟會七十五周年紀念郵票。
1952	喬治六世病逝，由長女伊利沙白繼位。
	設立啟德機場郵政分辦事處。
1953	伊利沙伯二世加冕，發行加冕紀念郵票。
	設立荃灣郵政分局。
1954	第一套女皇像通用郵票發行。
	九龍郵政分局加設揀信組。
	全港共有八間郵局。
1957	設立馬頭圍、北角郵政分局。

1959	設立旺角、政府合署郵政分辦事處。
	設立石湖墟郵政分局。
1959	第一間流動郵局開始服務。
1961	香港大學五十周年，發行金禧紀念郵票一枚。
1962	由華籍設計師張一民設計的「郵票發行百周年」紀念郵票發行。
	第二套女皇像通用郵票發行。
1963	使用郵戳宣傳中文大學成立典禮。
1964	郵局數目已增至三十間。
1967	開始發行第一循環生肖特種郵票。
1969	發行郵票分別紀念衛星地面通訊站落成及中文大學遷入沙田。
1972	發行郵票紀念海底隧道通車。
1973	發行第三套女皇通用郵票。
1975	女皇訪港，發行金幣及郵票以資紀念。
1976	第四代郵政總局落成啟用。
1979	地下鐵通車紀念郵票發行。
1982	發行第四套女皇通用郵票。
1984	郵局數目增至一百間。
1986	發行金幣及使用紀念戳以誌女皇第二次訪港盛事。
	發行郵資標籤。
1987	發行第五套女皇像通用郵票。
1988	發行第一套公益金附捐郵票。
1991	郵局成立一百五十周年，大事慶祝。
1992	發行第六套女皇通用郵票。
1997	1 月間發行一套可供 7 月 1 日後繼續使用的新通用郵票。
侯後	發行了多套紀念和特別郵票以及通用郵票，皆有「中國香港」的銘記，當中包括小全張、小型張，較有特色的是用金銀箔燙壓印、以及絲綢印製和絨面的生肖郵票。亦發行了多本不同題材的郵票小冊。

（編者按：回歸後，各種郵品的發行量比回歸前為多，只能作上述的簡介。）

附錄二	香港郵票面積摘錄 *	
年份	香港郵票名稱／種類	面積（毫米）
1862—1902	維多利亞女皇通用郵票（第一至第三套）	21×25
1874—1897	維多利亞女皇「印花稅票」（共 9 枚）	21×25
1876—1898	維多利亞女皇改值郵票	21×25
1891	香港開埠五十周年紀念郵票	21×25
1903—1911	英皇愛德華七世通用郵票（第一至第三套）	21×25
1912—1937	英皇喬治五世通用郵票（第一及第二套）	21×25
1917—1927	英皇喬治五世加蓋客郵（第一及第二套）	21×25
1935	英皇喬治五世銀禧紀念郵票（共 4 枚）	43×17
1938—1952	英皇喬治六世通用郵票（第一至第三套）	21×25
1937	英皇喬治六世加冕紀念郵票（共 3 枚）	40×25
1938/1/11—21	英皇喬治六世「印花稅票」	21×25
1941	香港開埠日周年紀念郵票（共 6 枚）	36×27
1941—1945	香港日佔時期通用郵票	23×27
1946	和平一周年紀念郵票（共 2 枚）	42×31
1948	英皇喬治六世銀婚紀念郵票（共 2 枚）	24×41 及 31×41
1949	萬國郵政聯會七十五周年紀念郵票（共 4 枚）	40×30
1953	伊利沙伯女皇加冕紀念郵票	27×36
1954—1997	伊利沙伯女皇通用郵票（共六套）	21×25 及 29×34
1967—1978	第一循環生肖郵票（共 12 套）	
	羊、猴、雞、狗、鼠、牛、虎、兔、	
	龍、蛇、馬年生肖	45×28
	豬年生肖	49×29
1968	海上交通工具特種郵票（共 4 枚）	40×26
1970	東華三院百年紀念郵票（共 2 枚）	45×28
1974	香港藝術節紀念小全張（共 2 枚）	158×94
1975	香港節日小全張	101×82
1975	香港鳥類特種郵票（共 3 枚）	28×45
1977	香港旅遊特種郵票（共 4 枚）	29×45
1979	香港蝴蝶特種郵票（共 4 枚）	29×45
1979	地下鐵路紀念郵票（共 3 枚）	45×29
1984	香港航空事業特種郵票（共 4 枚）	45×28
1984	英皇御准賽馬會百周年紀念郵票（共 4 枚）	45×29
1985	香港歷史建築物特種郵票（共 4 枚）	45×29
1985	香港花卉特種郵票（共 6 枚）	45×28
1985	香港新建築物特種郵票（共 4 枚）	27×42
1986	鯉魚電子郵資標籤（共 4 枚）	40×33
1987	兔年電子郵資標籤	40×33
1987—1998	第二循環生肖郵票（共 12 套）	
	兔、蛇、雞、猴、豬、狗、鼠、牛、虎年生肖	45×28

	龍年生肖	45×30
	馬、羊年生肖	42×25
1987	欠資郵票	25×29
1987	香港舊日風貌特種郵票（共 4 枚）	43×29
1988	公益金附捐郵票（共 4 枚）	29×45
1989	香港為未來建設特種郵票（共 6 枚）	40×40
1989	英皇儲伉儷訪港紀念小型張	128×75
1990	香港電力一百年紀念郵票（共 4 枚）	45×28
1990	新西蘭世界郵展香港參展紀念通用票小型張	130×75
1991	香港交通百年發展特種郵票（共 6 枚）	32×32
1992	中國戲劇特種郵票（共 4 枚）	29×45
1995	香港影星特種郵票（共 4 枚）	45×28
		＊以上郵票資料僅以曾在本書出現為限。

附錄三	香港通用郵票參考價格摘錄＊	
年份	香港通用郵票名稱	每套（港元）
1862	維多利亞女皇第一組（7 枚一套）	80,000
1863—1874	維多利亞女皇第二組（12 枚一套）	90,000
1900—1902	維多利亞女皇第四組（6 枚一套）	1,500
1903	愛德華七世皇冠 CA 水印第一組（15 枚一套）	18,000
1904—1907	愛德華七世混合皇冠 CA 水印第二組（14 枚一套）	22,000
1912—1920	喬治五世第一組（16 枚一套）	12,000
1921—1937	喬治五世第二組（18 枚一套）	6,000
1938	喬治六世第一組（13 枚一套）	7,000
1941—1946	喬治六世第二組（6 枚一套）	700
1946—1952	喬治六世第三組（16 枚一套）	3,000
1954	伊利沙伯二世女皇第一組（14 枚一套）	2,200
1962	伊利沙伯二世女皇第二組（15 枚一套）	1,800
1973	伊利沙伯二世女皇第三組 A（14 枚一套）	800
1976	伊利沙伯二世女皇第三組 C 無水印（7 枚一套）	2,500
1982	伊利沙伯二世女皇第四組（16 枚一套）	600
1985—1986	伊利沙伯二世女皇第四組（無水印）（16 枚一套）	800
1987	伊利沙伯二世女皇第五組（深下巴）（15 枚一套）	400
1988	伊利沙伯二世女皇第五組（淺下巴）（17 枚一套）	900
1989	伊利沙伯二世女皇第五組（有年份）（16 枚一套）	700
1990	伊利沙伯二世女皇第五組（有年份）（16 枚一套）	600
1991	伊利沙伯二世女皇第五組（有年份）（16 枚一套）	500
		＊以上參考價格均以 2012 年為準，並以全新未用過者計算，下同。

附錄四	香港紀念郵票參考價格摘錄	
年份	香港紀念郵票名稱	每套（港元）
1891	香港開埠五十周年	7,000
1935	喬治五世登位銀禧	1,500
1937	喬治六世加冕	500
1941	香港開埠一百周年	1,200
1946	勝利和平紀念	120
1948	喬治六世銀婚紀念	3,800
1949	萬國郵政聯盟七十五周年	1,600
1953	伊利沙伯二世加冕	100
1961	香港大學金禧	140
1962	郵票發行百周年	90
1963	免於飢餓運動	600
1963	紅十字會百周年	450
1965	國際電訊聯盟日平紀念	400
1966	紀念邱吉爾	400
1966	聯合國教科文組織二十周年	600
1969	衛星地面通訊站	150
1971	童軍鑽禧	170
1974	香港藝術節	130
1975	香港節日	400
1976	新郵局	90

附錄五	香港特種郵票參考價格摘錄	
年份	香港特種郵票名稱	每套（港元）
1968	海上交通	700
1975	鳥類第一組	120
1977	蘭花	70
1982	香港今昔	30
1983	香港之夜	130
1984	香港航空事業	50
1984	香港地圖	70
1984	中國花燈	80
1985	花卉	100
1985	香港新建築物	60
1986	哈雷彗星	60
1986	香港漁船	50
1986	十九世紀香港畫像	50
1987	香港舊日風貌	60
1989	香港為未來建設	60
1990	國際美食在香江	60
1991	香港交通百年發展	60
1967—1978	第一循環生肖特種郵票共 12 套	3,500
1987—1998	第二循環生肖特種郵票共 12 套	350

參考書目

1. F.W.Webb "The Philatelic and Postal History of Hong Kong and the Treaty Ports of China and Japan", James Bendon Limited, 1991.
2. R.N. Gurevitch "Hong Kong Postage Stamps of the Queen Victoria Period",1993.
3. Edward B. Proud "The Postal History of the British Colonies, Hong Kong", vol.1, Proud-Bailey Co.Ltd., 1989.
4. E. F. Gee "Hong Kong Stamp: Centenary Exhibition, Catalogue 1962" (《香港百年郵票展覽會目錄 1962》), Yat Sun Printing Co., Hong Kong ,1962.
5. 《香港郵政歷史一百五十年》,香港郵政署,1991 年。
6. 丁新豹、蕭麗娟編《香港歷史資料文集》,香港市政局,1990 年。

鳴謝

本書的出版承下列人士及機構熱誠相助,特此致以衷心感謝。

李松柏先生
佟寶銘先生
林志興先生
蕭華敬先生
陳漢昭先生
彭安琪小姐
駱渭強先生
靳棣強先生
高添強先生
香港郵政署
香港郵政署集郵組